Lifestyle 57

寫好一手硬筆字：
智永楷書千字文（附心經）

作者｜詠絮
美術設計｜許維玲
編輯｜劉曉甄
企畫統籌｜李橘
總編輯｜莫少閒
出版者｜朱雀文化事業有限公司
地址｜台北市基隆路二段 13-1 號 3 樓
電話｜02-2345-3868
傳真｜02-2345-3828
劃撥帳號｜19234566 朱雀文化事業有限公司
e-mail｜redbook@hibox.biz
網址｜http://redbook.com.tw
總經銷｜大和書報圖書股份有限公司 (02)8990-2588
ISBN｜978-986-98422-9-7
初版一刷｜2020.05
定價｜280 元

出版登記｜北市業字第 1403 號
全書圖文未經同意不得轉載和翻印
本書如有缺頁、破損、裝訂錯誤，請寄回本公司更換

國家圖書館出版品預行編目

寫好一手硬筆字：
智永楷書千字文(附心經)
詠絮 著；——初版——
臺北市：朱雀文化，2020.05
面；公分——（Lifestyle；57）
ISBN 978-986-98422-9-7（平裝）
1.習字範本 2.楷書

943.97 109005299

About 買書

●朱雀文化圖書在北中南各書店及誠品、金石堂、何嘉仁等連鎖書店，以及博客來、讀冊、PC HOME 等網路書店均有販售，如欲購買本公司圖書，建議你直接詢問書店店員，或上網採購。如果書店已售完，請電洽本公司。
●● 至朱雀文化網站購書（http：//redbook.com.tw），可享 85 折起優惠。
●●●至郵局劃撥（戶名：朱雀文化事業有限公司，帳號 19234566），掛號寄書不加郵資，4 本以下無折扣，5 ～ 9 本 95 折，10 本以上 9 折優惠。

寫好一手硬筆字

智永 楷書千字文

附心經

從最美的楷書開始
學寫一手硬筆好字

　　《千字文》原名《次韻王羲之書千字》。南梁武帝感於讀書對培育棟梁之重要，遂命殷鐵石從王羲之書蹟中搨摹一千個相異字，讓適值啟蒙期的孩子臨摹。然因這千字雜亂難記，是而任命周興嗣將其編成韻文。周氏案牘勞神，一夜鬢髮皆白，《千字文》可謂其嘔心瀝血之作，素有「書法聖經」之稱。

　　《千字文》全篇由 250 個四言次韻構成，內容遍及自然、社會、歷史、倫常、教育等知識，不僅寓意深遠，且具藝術張力，歷代名家如歐陽詢、宋高宗、趙孟頫、于右任等競相書寫。智永，南朝永欣寺僧人，晉王羲之第七世孫，手書《千字文》達 800 本，數量之多無人能出其右。

　　習字初始當由摹古入手，奠定傳統功底，假以時日必有所成。以日本二玄社《大書源》書法字典為例，收錄 20 世紀前書家約 600 名，其中中國列名者約 580 名。然綜觀隋末開立科舉以致清末，進士 10 萬人中無不皆是當時頂尖書家，然字跡能在當代揚名，且受時空檢驗留存者僅數百人。

　　本編意趣主要目的在引入古典投注現代，令習字者得以一窺古典丰采，汲古滋今，探索前行。而智永《真草千字文》有「墨蹟本」與「關中本」兩者，其中的楷書字體，更被譽為最美的楷書。本書採用「關中本」的楷書字體為主，依此字體先以鉛筆臨摹，再轉寫成現今教育部頒布的標準字體，有利於對看臨寫。至於使用什麼筆書寫，則沒有硬性規定，不論是鉛筆、原子筆或是鋼筆，都可以依讀者個人喜好選擇。

　　最後，本書除了《千字文》之外，還特別附上《心經》，以雙封面的設計為這本習字帖增添些許創意，希望讀者們喜歡。

<div align="right">詠絮</div>

〈編按〉

1. 智永《真草千字文冊》（宋拓），拓本原為朱翼盦先生收藏，後捐故宮博物院。宋大觀三年（1109）薛嗣昌據長安崔氏所藏真跡摹刻，又稱「關中本」或「陝本」。石現存陝西西安碑林博物館。「墨蹟本」則為日本所藏，紙本，冊裝。計二百零二行、每行十字，原為谷鐵臣舊藏，後歸小川為次郎。

2. 智永《真草千字文》是以楷書及草書合寫而成，其中「真」體字為古時楷書繁體字之意。

目錄

楷書，習字的基礎

　　漢字書法可說是最早出現的文字藝術，文字字形的演變，見證了中國上千年的歷史更迭。而不論是硬筆字或毛筆字，楷書仍是目前學習書寫漢字的入門字體，長久以來，歷代的書法名家為楷書留下了不少範本，各有其特色。

　　雖然篆書的出現比楷書早，但是篆書興起和通用的時代，與今日距離遙遠，很多人看不懂篆書，因此學習上有困難；至於隸書，雖然比篆書容易辨識容易書寫，不過與楷書相比，不少人覺得隸書點畫間顯得優柔有餘，剛勁不足，同時不少書法老師也認為先學隸書再學楷書較難；反之先學好楷書再學寫隸書，會容易很多。

　　宋朝書法名家蘇東坡說：「真如立，行如行，草如走。」就提到楷書字體像站立、行書字體如行走，而草書就如同奔跑狀；明朝書法理論家豐坊也指出：「學書須先楷法……楷書既成，乃縱為行書。行書既成，乃縱為草書。」這些在在都指學習書法建議先以楷書為學習基礎的證明。

　　國人較為熟悉的楷書書法名家為：歐陽詢（歐體）、顏真卿（顏體）、柳公權（柳體）及趙孟頫（趙體），也就是常說的楷書四大家。

　　四大家的楷書作品，方整大氣、端莊勁秀，是許多人入門的好選擇，尤其是歐體或柳體，幾乎是小朋友學習書法的首選，但如果想學習較為飄逸、自由靈動的楷書字體，不少人則推薦王羲之或是智永的楷書。

◆ 何謂智永楷書？

王羲之赫赫有名，一般人則對「智永」較顯陌生。但在書法界中，身為王羲之七世孫─王智永，因為推廣「永字八法」不遺餘力，為後代楷書立下典範；加上智永繼承了祖輩王羲之、王獻之學習書法鍥而不捨的精神，在永欣寺出家30多年，每日深居簡出，專心習字，有「書不成，下不此樓」、「退筆成塚」、「鐵門限」等傳說。而他的大作《楷書千字文》與流傳到日本的智永《草書千字文》是姊妹篇，皆是學習書法的典範，即使到現今，依然是書法學習的經典教材。

宋朝大書法家─米芾在《海岳名言》中，曾提及智永和尚的楷書為「秀潤圓勁，八面具備」；蘇軾也曾說智永書法「精能之至，返造疏淡」。許多人認為智永的楷書字體用筆溫柔，結字平正，字字清晰，因此想學楷書，非常建議由「智永楷書」入門，而其中又以「千字文」最為推薦。

◆ 為什麼要學寫千字文？

四字一句，共二百五十句的《千字文》，作者為周興嗣，相傳他是由王羲之墨寶中，挑選出一千個不同的字編撰而成。不僅是單字的堆疊，而且條理分明、主題清晰，幾乎句句引經，字字用典的詠事詠物韻文，現在已被公認為世界使用時間最長、影響最大的兒童啟蒙識字課本。

周興嗣撰寫的《千字文》，因包含有關自然、社會、歷史、倫理、教育等各個面向的內容，對於兒童的啟蒙教育深具意義，因而得以流傳下來，但歷代書法家對《千字文》的提倡，更是讓它得以流傳千年的主因。

而智永和尚正是對《千字文》有著承上啟下作用的重要人物。他用真、草兩種字體寫了一千多本《千字文》，並從中挑選最滿意的八百本，分送給寺院。直到如今，智永和尚的《千文字》墨跡和刻本還被視為學習書法的最佳範本之一。因為有了智永和尚的推動，開創了各代大書法家以多種風格、不同書體，筆錄這千字短文的風氣，又為推動我國書法的普及提供了範本。

就因為《千字文》裡一千字中字字不重複，常用字在裡面基本都能找得到，因此將千字文練好之後，書寫其他作品就會信手拈來。

◆ 臨帖的重要性

「學會唐詩三百首，不會作詩也會謅。」書法練習，一如學作詩，初期也是需要靠模仿的。因此，不論是學習書法，或是寫硬筆字，一樣都要臨帖。所謂「臨帖」，就是拿一個範本來模仿。對於初學書法字或硬筆字的人來說，會不會臨帖，決定著能否將字寫得好看的關鍵。

但是，該如何臨帖呢？無疑的是要選出好的字帖，尤其是名家的字帖則是臨得好字的首要關鍵。

其次，在臨帖之前，還要先學會讀帖。所謂「讀帖」是指臨摹者在寫字之前，對帖子仔細觀察的意思。讀帖讓臨摹者得以事先熟悉字形、理解運筆動向，也就是「臨得筆意，摹得結構」，以期發揮成「字」在胸，意在筆先的效果。宋代姜夔曾在《續書譜》提及：「皆須是古人名筆，置於几案，懸之座右，朝夕諦觀，思其用筆理，然後可以臨摹。」這句中的「諦觀」，就是讀帖的意思。

讀好帖之後，就要開始臨帖了。

臨摹碑帖是學習書法最簡便、有效的方法。但「臨」和「摹」，實際上是兩種不同的方法。

所謂「摹」，又分為描紅和映摹。描紅是在紙上印紅色的範字，初學者直接在紅色範字上用墨色填色；而映摹則是用不透墨的紙，覆蓋在字帖上，直接摹寫。而所謂「臨」，則是看著字帖上的字逐字練習，不論是直接看著臨的「對臨」；或是需要九宮格或米字格輔助的「格臨」，甚至是讀完帖之後，把字帖蓋起來寫的「背臨」，只要勤學苦練，持之以恆，就能寫得一手好字。

◆ 如何使用本書

　　本書採智永《真草千字文》「關中本」的楷書為臨摹，第一列呈現「關中本」楷書字帖，第二列再以鉛筆臨摹，第七列則轉寫成現今教育部頒布的標準字體，可與第二列對看臨寫。每一種字體都有 25% 及 10% 的練習，最後空下兩列讓讀者自行練習。

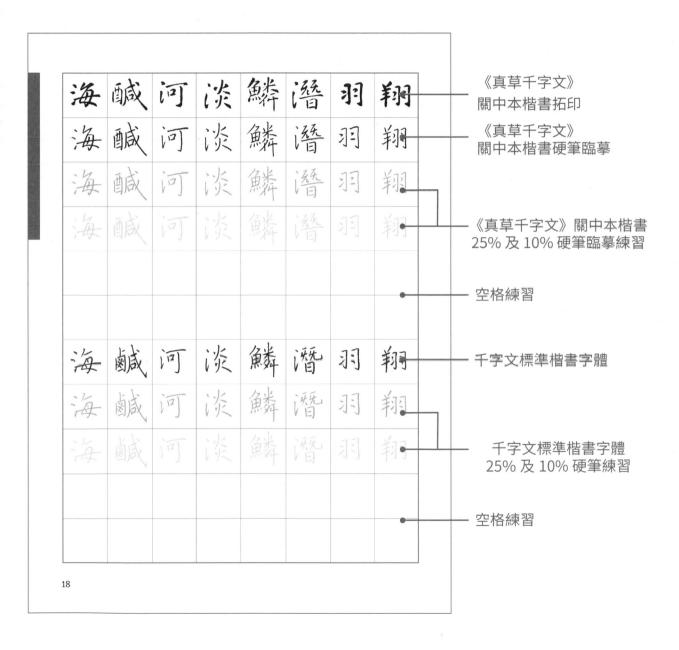

《真草千字文》
關中本楷書拓印

《真草千字文》
關中本楷書硬筆臨摹

《真草千字文》關中本楷書
25% 及 10% 硬筆臨摹練習

空格練習

千字文標準楷書字體

千字文標準楷書字體
25% 及 10% 硬筆練習

空格練習

18

智永

智永・開始練習千字文

天	地	玄	黄	宇	宙	洪	荒
天	地	玄	黄	宇	宙	洪	荒
天	地	玄	黄	宇	宙	洪	荒
天	地	玄	黄	宇	宙	洪	荒
天	地	玄	黄	宇	宙	洪	荒
天	地	玄	黄	宇	宙	洪	荒
天	地	玄	黄	宇	宙	洪	荒

日	月	盈	昃	辰	宿	列	張
日	月	盈	昃	辰	宿	列	張
日	月	盈	昃	辰	宿	列	張
日	月	盈	昃	辰	宿	列	張
日	月	盈	昃	辰	宿	列	張
日	月	盈	昃	辰	宿	列	張
日	月	盈	昃	辰	宿	列	張

寒 来 暑 往 秋 收 冬 藏

寒 来 暑 往 秋 收 冬 藏

寒 来 暑 往 秋 收 冬 藏

寒 来 暑 往 秋 收 冬 藏

寒 來 暑 往 秋 收 冬 藏

寒 來 暑 往 秋 收 冬 藏

寒 來 暑 往 秋 收 冬 藏

閏	餘	成	歲	律	呂	調	陽
閏	餘	成	歲	律	呂	調	陽
閏	餘	成	歲	律	呂	調	陽
閏	餘	成	歲	律	呂	調	陽
閏	餘	成	歲	律	呂	調	陽
閏	餘	成	歲	律	呂	調	陽
閏	餘	成	歲	律	呂	調	陽

雲	騰	致	雨	露	結	為	霜
雲	騰	致	雨	露	結	為	霜
雲	騰	致	雨	露	結	為	霜
雲	騰	致	雨	露	結	為	霜
雲	騰	致	雨	露	結	為	霜
雲	騰	致	雨	露	結	為	霜
雲	騰	致	雨	露	結	為	霜

金	生	麗	水	玉	出	崑	崗
金	生	麗	水	玉	出	崑	崗
金	生	麗	水	玉	出	崑	崗
金	生	麗	水	玉	出	崑	崗
金	生	麗	水	玉	出	崑	崗
金	生	麗	水	玉	出	崑	崗
金	生	麗	水	玉	出	崑	崗

劍	號	巨	闕	珠	稱	夜	光
劍	號	巨	闕	珠	稱	夜	光
劍	號	巨	闕	珠	稱	夜	光
劍	號	巨	闕	珠	稱	夜	光
劍	號	巨	闕	珠	稱	夜	光
劍	號	巨	闕	珠	稱	夜	光
劍	號	巨	闕	珠	稱	夜	光

菓	珎	李	柰	菜	重	芥	薑
菓	珎	李	柰	菜	重	芥	薑
菓	珎	李	柰	菜	重	芥	薑
菓	珎	李	柰	菜	重	芥	薑
果	珍	李	柰	菜	重	芥	薑
果	珍	李	柰	菜	重	芥	薑
果	珍	李	柰	菜	重	芥	薑

海	鹹	河	淡	鱗	潛	羽	翔
海	鹹	河	淡	鱗	潛	羽	翔
海	鹹	河	淡	鱗	潛	羽	翔
海	鹹	河	淡	鱗	潛	羽	翔
海	鹹	河	淡	鱗	潛	羽	翔
海	鹹	河	淡	鱗	潛	羽	翔
海	鹹	河	淡	鱗	潛	羽	翔

皇	人	官	鳥	帝	火	師	龍
皇	人	官	鳥	帝	火	師	龍
皇	人	官	鳥	帝	火	師	龍
皇	人	官	鳥	帝	火	師	龍
皇	人	官	鳥	帝	火	師	龍
皇	人	官	鳥	帝	火	師	龍
皇	人	官	鳥	帝	火	師	龍

始	制	文	字	乃	服	衣	裳
始	制	文	字	乃	服	衣	裳
始	制	文	字	乃	服	衣	裳
始	制	文	字	乃	服	衣	裳
始	制	文	字	乃	服	衣	裳
始	制	文	字	乃	服	衣	裳
始	制	文	字	乃	服	衣	裳

推	位	讓	國	有	虞	陶	唐
推	位	讓	國	有	虞	陶	唐
推	位	讓	國	有	虞	陶	唐
推	位	讓	國	有	虞	陶	唐
推	位	讓	國	有	虞	陶	唐
推	位	讓	國	有	虞	陶	唐
推	位	讓	國	有	虞	陶	唐

弔	民	伐	罪	周	發	殷	湯
弔	民	伐	罪	周	發	殷	湯
弔	民	伐	罪	周	發	殷	湯
弔	民	伐	罪	周	發	殷	湯
弔	民	伐	罪	周	發	殷	湯
弔	民	伐	罪	周	發	殷	湯
弔	民	伐	罪	周	發	殷	湯

坐	朝	問	道	垂	拱	平	章
坐	朝	問	道	垂	拱	平	章
坐	朝	問	道	垂	拱	平	章
坐	朝	問	道	垂	拱	平	章
坐	朝	問	道	垂	拱	平	章
坐	朝	問	道	垂	拱	平	章
坐	朝	問	道	垂	拱	平	章

愛	育	黎	首	臣	伏	戎	羌
愛	育	黎	首	臣	伏	戎	羌
愛	育	黎	首	臣	伏	戎	羌
愛	育	黎	首	臣	伏	戎	羌
愛	育	黎	首	臣	伏	戎	羌
愛	育	黎	首	臣	伏	戎	羌
愛	育	黎	首	臣	伏	戎	羌

遐	迩	壹	體	率	賓	歸	王
遐	迩	壹	體	率	賓	歸	王
遐	迩	壹	體	率	賓	歸	王
遐	迩	壹	體	率	賓	歸	王
遐	邇	壹	體	率	賓	歸	王
遐	邇	壹	體	率	賓	歸	王
遐	邇	壹	體	率	賓	歸	王

鳴 鳳 在 樹 白 駒 食 場

鳴 鳳 在 樹 白 駒 食 場

鳴 鳳 在 樹 白 駒 食 場

鳴 鳳 在 樹 白 駒 食 場

鳴 鳳 在 樹 白 駒 食 場

鳴 鳳 在 樹 白 駒 食 場

鳴 鳳 在 樹 白 駒 食 場

化	被	草	木	賴	及	萬	方
化	被	草	木	賴	及	萬	方
化	被	草	木	賴	及	萬	方
化	被	草	木	賴	及	萬	方
化	被	草	木	賴	及	萬	方
化	被	草	木	賴	及	萬	方
化	被	草	木	賴	及	萬	方

蓋	此	身	髮	四	大	五	常
蓋	此	身	髮	四	大	五	常
蓋	此	身	髮	四	大	五	常
蓋	此	身	髮	四	大	五	常
蓋	此	身	髮	四	大	五	常
蓋	此	身	髮	四	大	五	常
蓋	此	身	髮	四	大	五	常

恭	惟	鞠	養	豈	敢	毀	傷
恭	惟	鞠	養	豈	敢	毀	傷
恭	惟	鞠	養	豈	敢	毀	傷
恭	惟	鞠	養	豈	敢	毀	傷
恭	惟	鞠	養	豈	敢	毀	傷
恭	惟	鞠	養	豈	敢	毀	傷
恭	惟	鞠	養	豈	敢	毀	傷

女	慕	貞	絜	男	效	才	良
女	慕	貞	絜	男	效	才	良
女	慕	貞	絜	男	效	才	良
女	慕	貞	絜	男	效	才	良
女	慕	貞	絜	男	效	才	良
女	慕	貞	絜	男	效	才	良
女	慕	貞	絜	男	效	才	良

知	過	必	改	得	能	莫	忘
知	過	必	改	得	能	莫	忘
知	過	必	改	得	能	莫	忘
知	過	必	改	得	能	莫	忘
知	過	必	改	得	能	莫	忘
知	過	必	改	得	能	莫	忘
知	過	必	改	得	能	莫	忘

回	談	彼	短	靡	恃	己	長
回	談	彼	短	靡	恃	己	長
回	談	彼	短	靡	恃	己	長
回	談	彼	短	靡	恃	己	長
回	談	彼	短	靡	恃	己	長
回	談	彼	短	靡	恃	己	長
回	談	彼	短	靡	恃	己	長

信	使	可	覆	器	欲	難	量
信	使	可	覆	器	欲	難	量
信	使	可	覆	器	欲	難	量
信	使	可	覆	器	欲	難	量
信	使	可	覆	器	欲	難	量
信	使	可	覆	器	欲	難	量
信	使	可	覆	器	欲	難	量

墨	悲	絲	染	詩	讚	羔	羊
墨	悲	絲	染	詩	讚	羔	羊
墨	悲	絲	染	詩	讚	羔	羊
墨	悲	絲	染	詩	讚	羔	羊
墨	悲	絲	染	詩	讚	羔	羊
墨	悲	絲	染	詩	讚	羔	羊
墨	悲	絲	染	詩	讚	羔	羊

景	行	維	賢	剋	念	作	聖
景	行	維	賢	剋	念	作	聖
景	行	維	賢	剋	念	作	聖
景	行	維	賢	剋	念	作	聖
景	行	維	賢	剋	念	作	聖
景	行	維	賢	剋	念	作	聖
景	行	維	賢	剋	念	作	聖

德	建	名	立	形	端	表	正
德	建	名	立	形	端	表	正
德	建	名	立	形	端	表	正
德	建	名	立	形	端	表	正
德	建	名	立	形	端	表	正
德	建	名	立	形	端	表	正
德	建	名	立	形	端	表	正

空	谷	傳	聲	虛	堂	習	聽
空	谷	傳	聲	虛	堂	習	聽
空	谷	傳	聲	虛	堂	習	聽
空	谷	傳	聲	虛	堂	習	聽
空	谷	傳	聲	虛	堂	習	聽
空	谷	傳	聲	虛	堂	習	聽
空	谷	傳	聲	虛	堂	習	聽

禍	曰	惡	積	福	緣	善	慶
禍	曰	惡	積	福	緣	善	慶
禍	曰	惡	積	福	緣	善	慶
禍	曰	惡	積	福	緣	善	慶
禍	因	惡	積	福	緣	善	慶
禍	因	惡	積	福	緣	善	慶
禍	因	惡	積	福	緣	善	慶

尺	璧	非	寶	寸	陰	是	競
尺	璧	非	寶	寸	陰	是	競
尺	璧	非	寶	寸	陰	是	競
尺	璧	非	寶	寸	陰	是	競
尺	璧	非	寶	寸	陰	是	競
尺	璧	非	寶	寸	陰	是	競
尺	璧	非	寶	寸	陰	是	競

資	父	事	君	曰	嚴	與	敬
資	父	事	君	曰	嚴	與	敬
資	父	事	君	曰	嚴	與	敬
資	父	事	君	曰	嚴	與	敬
資	父	事	君	曰	嚴	與	敬
資	父	事	君	曰	嚴	與	敬
資	父	事	君	曰	嚴	與	敬

孝	當	竭	力	忠	則	盡	命
孝	當	竭	力	忠	則	盡	命
孝	當	竭	力	忠	則	盡	命
孝	當	竭	力	忠	則	盡	命
孝	當	竭	力	忠	則	盡	命
孝	當	竭	力	忠	則	盡	命
孝	當	竭	力	忠	則	盡	命

臨	深	履	薄	夙	興	溫	清
臨	深	履	薄	夙	興	溫	清
臨	深	履	薄	夙	興	溫	清
臨	深	履	薄	夙	興	溫	清
臨	深	履	薄	夙	興	溫	清
臨	深	履	薄	夙	興	溫	清
臨	深	履	薄	夙	興	溫	清

似	蘭	斯	馨	如	松	之	盛
似	蘭	斯	馨	如	松	之	盛
似	蘭	斯	馨	如	松	之	盛
似	蘭	斯	馨	如	松	之	盛
似	蘭	斯	馨	如	松	之	盛
似	蘭	斯	馨	如	松	之	盛
似	蘭	斯	馨	如	松	之	盛

川	流	不	息	淵	澄	取	暎
川	流	不	息	淵	澄	取	暎
川	流	不	息	淵	澄	取	暎
川	流	不	息	淵	澄	取	暎
川	流	不	息	淵	澄	取	映
川	流	不	息	淵	澄	取	映
川	流	不	息	淵	澄	取	映

容	止	若	思	言	辭	安	定
容	止	若	思	言	辭	安	定
容	止	若	思	言	辭	安	定
容	止	若	思	言	辭	安	定
容	止	若	思	言	辭	安	定
容	止	若	思	言	辭	安	定
容	止	若	思	言	辭	安	定

篤	初	誠	美	慎	終	宜	令
篤	初	誠	美	慎	終	宜	令
篤	初	誠	美	慎	終	宜	令
篤	初	誠	美	慎	終	宜	令
篤	初	誠	美	慎	終	宜	令
篤	初	誠	美	慎	終	宜	令
篤	初	誠	美	慎	終	宜	令

榮	業	所	基	藉	甚	無	竟
榮	業	所	基	藉	甚	無	竟
榮	業	所	基	藉	甚	無	竟
榮	業	所	基	藉	甚	無	竟
榮	業	所	基	藉	甚	無	竟
榮	業	所	基	藉	甚	無	竟
榮	業	所	基	藉	甚	無	竟

學	優	登	仕	攝	職	從	政
學	優	登	仕	攝	職	從	政
學	優	登	仕	攝	職	從	政
學	優	登	仕	攝	職	從	政
學	優	登	仕	攝	職	從	政
學	優	登	仕	攝	職	從	政
學	優	登	仕	攝	職	從	政

存 以 甘 棠 去 而 益 詠

存 以 甘 棠 去 而 益 詠

存 以 甘 棠 去 而 益 詠

存 以 甘 棠 去 而 益 詠

存 以 甘 棠 去 而 益 詠

存 以 甘 棠 去 而 益 詠

存 以 甘 棠 去 而 益 詠

樂	殊	貴	賤	禮	別	尊	卑
樂	殊	貴	賤	禮	別	尊	卑
樂	殊	貴	賤	禮	別	尊	卑
樂	殊	貴	賤	禮	別	尊	卑
樂	殊	貴	賤	禮	別	尊	卑
樂	殊	貴	賤	禮	別	尊	卑
樂	殊	貴	賤	禮	別	尊	卑

上	和	下	睦	夫	唱	婦	隨
上	和	下	睦	夫	唱	婦	隨
上	和	下	睦	夫	唱	婦	隨
上	和	下	睦	夫	唱	婦	隨
上	和	下	睦	夫	唱	婦	隨
上	和	下	睦	夫	唱	婦	隨
上	和	下	睦	夫	唱	婦	隨

外	受	傅	訓	入	奉	母	儀
外	受	傅	訓	入	奉	母	儀
外	受	傅	訓	入	奉	母	儀
外	受	傅	訓	入	奉	母	儀
外	受	傅	訓	入	奉	母	儀
外	受	傅	訓	入	奉	母	儀
外	受	傅	訓	入	奉	母	儀

諸	姑	伯	叔	猶	子	比	兒
諸	姑	伯	叔	猶	子	比	兒
諸	姑	伯	叔	猶	子	比	兒
諸	姑	伯	叔	猶	子	比	兒
諸	姑	伯	叔	猶	子	比	兒
諸	姑	伯	叔	猶	子	比	兒
諸	姑	伯	叔	猶	子	比	兒

孔懷兄弟同氣連枝

孔懷兄弟同氣連枝

孔懷兄弟同氣連枝

孔懷兄弟同氣連枝

孔懷兄弟同氣連枝

孔懷兄弟同氣連枝

孔懷兄弟同氣連枝

交	友	投	分	切	磨	箴	規
交	友	投	分	切	磨	箴	規
交	友	投	分	切	磨	箴	規
交	友	投	分	切	磨	箴	規
交	友	投	分	切	磨	箴	規
交	友	投	分	切	磨	箴	規
交	友	投	分	切	磨	箴	規

仁	慈	隱	惻	造	次	弗	離
仁	慈	隱	惻	造	次	弗	離
仁	慈	隱	惻	造	次	弗	離
仁	慈	隱	惻	造	次	弗	離
仁	慈	隱	惻	造	次	弗	離
仁	慈	隱	惻	造	次	弗	離
仁	慈	隱	惻	造	次	弗	離

節	義	廉	退	顛	沛	匪	虧
節	義	廉	退	顛	沛	匪	虧
節	義	廉	退	顛	沛	匪	虧
節	義	廉	退	顛	沛	匪	虧
節	義	廉	退	顛	沛	匪	虧
節	義	廉	退	顛	沛	匪	虧
節	義	廉	退	顛	沛	匪	虧

性	静	情	逸	心	動	神	疲
性	静	情	逸	心	動	神	疲
性	静	情	逸	心	動	神	疲
性	静	情	逸	心	動	神	疲
性	静	情	逸	心	動	神	疲
性	静	情	逸	心	動	神	疲
性	静	情	逸	心	動	神	疲

守	真	志	滿	逐	物	意	移
守	真	志	滿	逐	物	意	移
守	真	志	滿	逐	物	意	移
守	真	志	滿	逐	物	意	移
守	真	志	滿	逐	物	意	移
守	真	志	滿	逐	物	意	移
守	真	志	滿	逐	物	意	移

堅	持	雅	操	好	爵	自	縻
堅	持	雅	操	好	爵	自	縻
堅	持	雅	操	好	爵	自	縻
堅	持	雅	操	好	爵	自	縻
堅	持	雅	操	好	爵	自	縻
堅	持	雅	操	好	爵	自	縻
堅	持	雅	操	好	爵	自	縻

京	二	西	東	夏	華	邑	都
京	二	西	東	夏	華	邑	都
京	二	西	東	夏	華	邑	都
京	二	西	東	夏	華	邑	都
京	二	西	東	夏	華	邑	都
京	二	西	東	夏	華	邑	都
京	二	西	東	夏	華	邑	都

背	芒	面	洛	浮	渭	擾	涇
背	芒	面	洛	浮	渭	擾	涇
背	芒	面	洛	浮	渭	擾	涇
背	芒	面	洛	浮	渭	擾	涇
背	芒	面	洛	浮	渭	據	涇
背	芒	面	洛	浮	渭	據	涇
背	芒	面	洛	浮	渭	據	涇

宮	殿	磐	欝	樓	觀	飛	驚
宮	殿	磐	欝	樓	觀	飛	驚
宮	殿	磐	欝	樓	觀	飛	驚
宮	殿	磐	欝	樓	觀	飛	驚
宮	殿	盤	鬱	樓	觀	飛	驚
宮	殿	盤	鬱	樓	觀	飛	驚
宮	殿	盤	鬱	樓	觀	飛	驚

圖	寫	禽	獸	畫	綵	仙	靈
圖	寫	禽	獸	畫	綵	仙	靈
圖	寫	禽	獸	畫	綵	仙	靈
圖	寫	禽	獸	畫	綵	仙	靈
圖	寫	禽	獸	畫	綵	仙	靈
圖	寫	禽	獸	畫	綵	仙	靈
圖	寫	禽	獸	畫	綵	仙	靈

丙	舍	傍	啟	甲	帳	對	榲
丙	舍	傍	啟	甲	帳	對	榲
丙	舍	傍	啟	甲	帳	對	榲
丙	舍	傍	啟	甲	帳	對	榲
丙	舍	傍	啟	甲	帳	對	榲
丙	舍	傍	啟	甲	帳	對	榲
丙	舍	傍	啟	甲	帳	對	榲

肆	筵	設	席	鼓	瑟	吹	笙
肆	筵	設	席	鼓	瑟	吹	笙
肆	筵	設	席	鼓	瑟	吹	笙
肆	筵	設	席	鼓	瑟	吹	笙
肆	筵	設	席	鼓	瑟	吹	笙
肆	筵	設	席	鼓	瑟	吹	笙
肆	筵	設	席	鼓	瑟	吹	笙

外	階	納	陞	升	轉	疑	星
升	階	納	陞	升	轉	疑	星
升	階	納	陞	升	轉	疑	星
升	階	納	陞	升	轉	疑	星
升	階	納	陞	升	轉	疑	星
升	階	納	陞	升	轉	疑	星
升	階	納	陞	升	轉	疑	星

明	承	達	左	內	廣	通	右
明	承	達	左	內	廣	通	右
明	承	達	左	內	廣	通	右
明	承	達	左	內	廣	通	右
明	承	達	左	內	廣	通	右
明	承	達	左	內	廣	通	右
明	承	達	左	內	廣	通	右

既	集	墳	典	六	聚	羣	英
既	集	墳	典	六	聚	羣	英
既	集	墳	典	六	聚	羣	英
既	集	墳	典	六	聚	羣	英
既	集	墳	典	亦	聚	群	英
既	集	墳	典	亦	聚	群	英
既	集	墳	典	亦	聚	群	英

杜	稾	鍾	隸	溹	書	壁	経
杜	稾	鍾	隸	溹	書	壁	経
杜	稾	鍾	隸	溹	書	壁	経
杜	稾	鍾	隸	溹	書	壁	経
杜	稿	鍾	隸	漆	書	壁	經
杜	稿	鍾	隸	漆	書	壁	經
杜	稿	鍾	隸	漆	書	壁	經

府	羅	將	相	路	俠	槐	卿
府	羅	將	相	路	俠	槐	卿
府	羅	將	相	路	俠	槐	卿
府	羅	將	相	路	俠	槐	卿
府	羅	將	相	路	俠	槐	卿
府	羅	將	相	路	俠	槐	卿
府	羅	將	相	路	俠	槐	卿

戶	封	八	縣	家	給	千	兵
戶	封	八	縣	家	給	千	兵
戶	封	八	縣	家	給	千	兵
戶	封	八	縣	家	給	千	兵
戶	封	八	縣	家	給	千	兵
戶	封	八	縣	家	給	千	兵
戶	封	八	縣	家	給	千	兵

高	寇	陪	輦	驅	轂	振	纓
高	冠	陪	輦	驅	轂	振	纓
高	冠	陪	輦	驅	轂	振	纓
高	冠	陪	輦	驅	轂	振	纓
高	冠	陪	輦	驅	轂	振	纓
高	冠	陪	輦	驅	轂	振	纓
高	冠	陪	輦	驅	轂	振	纓

世	祿	侈	富	車	駕	肥	輕
世	祿	侈	富	車	駕	肥	輕
世	祿	侈	富	車	駕	肥	輕
世	祿	侈	富	車	駕	肥	輕
世	祿	侈	富	車	駕	肥	輕
世	祿	侈	富	車	駕	肥	輕
世	祿	侈	富	車	駕	肥	輕

榮	功	茂	實	勒	碑	刻	銘
榮	功	茂	實	勒	碑	刻	銘
榮	功	茂	實	勒	碑	刻	銘
榮	功	茂	實	勒	碑	刻	銘
策	功	茂	實	勒	碑	刻	銘
策	功	茂	實	勒	碑	刻	銘
策	功	茂	實	勒	碑	刻	銘

磻	溪	伊	尹	佐	時	阿	衡
磻	溪	伊	尹	佐	時	阿	衡
磻	溪	伊	尹	佐	時	阿	衡
磻	溪	伊	尹	佐	時	阿	衡
磻	溪	伊	尹	佐	時	阿	衡
磻	溪	伊	尹	佐	時	阿	衡
磻	溪	伊	尹	佐	時	阿	衡

奄	宅	曲	昪	微	旦	埶	營
奄	宅	曲	昪	微	旦	埶	營
奄	宅	曲	昪	微	旦	埶	營
奄	宅	曲	昪	微	旦	埶	營
奄	宅	曲	阜	微	旦	埶	營
奄	宅	曲	阜	微	旦	埶	營
奄	宅	曲	阜	微	旦	埶	營

桓	公	匡	合	濟	弱	扶	傾
桓	公	匡	合	濟	弱	扶	傾
桓	公	匡	合	濟	弱	扶	傾
桓	公	匡	合	濟	弱	扶	傾
桓	公	匡	合	濟	弱	扶	傾
桓	公	匡	合	濟	弱	扶	傾
桓	公	匡	合	濟	弱	扶	傾

綺	迴	漢	惠	說	感	武	丁
綺	迴	漢	惠	說	感	武	丁
綺	迴	漢	惠	說	感	武	丁
綺	迴	漢	惠	說	感	武	丁
綺	迴	漢	惠	說	感	武	丁
綺	迴	漢	惠	說	感	武	丁
綺	迴	漢	惠	說	感	武	丁

俊	乂	密	勿	多	士	寔	寧
俊	乂	密	勿	多	士	寔	寧
俊	乂	密	勿	多	士	寔	寧
俊	乂	密	勿	多	士	寔	寧
俊	乂	密	勿	多	士	寔	寧
俊	乂	密	勿	多	士	寔	寧
俊	乂	密	勿	多	士	寔	寧

晉	楚	更	霸	趙	魏	困	橫
晉	楚	更	霸	趙	魏	困	橫
晉	楚	更	霸	趙	魏	困	橫
晉	楚	更	霸	趙	魏	困	橫
晉	楚	更	霸	趙	魏	困	橫
晉	楚	更	霸	趙	魏	困	橫
晉	楚	更	霸	趙	魏	困	橫

假	途	滅	虢	踐	土	會	盟
假	途	滅	虢	踐	土	會	盟
假	途	滅	虢	踐	土	會	盟
假	途	滅	虢	踐	土	會	盟
假	途	滅	虢	踐	土	會	盟
假	途	滅	虢	踐	土	會	盟
假	途	滅	虢	踐	土	會	盟

何	遵	約	法	韓	弊	煩	刑
何	遵	約	法	韓	弊	煩	刑
何	遵	約	法	韓	弊	煩	刑
何	遵	約	法	韓	弊	煩	刑
何	遵	約	法	韓	弊	煩	刑
何	遵	約	法	韓	弊	煩	刑
何	遵	約	法	韓	弊	煩	刑

起	翦	頗	牧	用	軍	寂	精
起	翦	頗	牧	用	軍	寂	精
起	翦	頗	牧	用	軍	寂	精
起	翦	頗	牧	用	軍	寂	精
起	翦	頗	牧	用	軍	最	精
起	翦	頗	牧	用	軍	最	精
起	翦	頗	牧	用	軍	最	精

宣	威	沙	漠	馳	譽	丹	青
宣	威	沙	漠	馳	譽	丹	青
宣	威	沙	漠	馳	譽	丹	青
宣	威	沙	漠	馳	譽	丹	青
宣	威	沙	漠	馳	譽	丹	青
宣	威	沙	漠	馳	譽	丹	青
宣	威	沙	漠	馳	譽	丹	青

九	州	禹	跡	百	郡	秦	并
九	州	禹	跡	百	郡	秦	并
九	州	禹	跡	百	郡	秦	并
九	州	禹	跡	百	郡	秦	并
九	州	禹	跡	百	郡	秦	并
九	州	禹	跡	百	郡	秦	并
九	州	禹	跡	百	郡	秦	并

嶽	宗	恒	岱	禪	主	云	亭
嶽	宗	恒	岱	禪	主	云	亭
嶽	宗	恒	岱	禪	主	云	亭
嶽	宗	恒	岱	禪	主	云	亭
嶽	宗	恒	岱	禪	主	云	亭
嶽	宗	恒	岱	禪	主	云	亭
嶽	宗	恒	岱	禪	主	云	亭

鴻	門	紫	塞	雞	田	赤	城
鴻	門	紫	塞	雞	田	赤	城
鴻	門	紫	塞	雞	田	赤	城
鴻	門	紫	塞	雞	田	赤	城
雁	門	紫	塞	雞	田	赤	城
雁	門	紫	塞	雞	田	赤	城
雁	門	紫	塞	雞	田	赤	城

昆	池	碣	石	鉅	野	洞	庭
昆	池	碣	石	鉅	野	洞	庭
昆	池	碣	石	鉅	野	洞	庭
昆	池	碣	石	鉅	野	洞	庭
昆	池	碣	石	鉅	野	洞	庭
昆	池	碣	石	鉅	野	洞	庭
昆	池	碣	石	鉅	野	洞	庭

曠	遠	縣	邇	巖	岫	杳	冥
曠	遠	縣	邇	巖	岫	杳	冥
曠	遠	縣	邇	巖	岫	杳	冥
曠	遠	縣	邇	巖	岫	杳	冥
曠	遠	綿	邈	巖	岫	杳	冥
曠	遠	綿	邈	巖	岫	杳	冥
曠	遠	綿	邈	巖	岫	杳	冥

治	本	於	農	務	茲	稼	穡
治	本	於	農	務	茲	稼	穡
治	本	於	農	務	茲	稼	穡
治	本	於	農	務	茲	稼	穡
治	本	於	農	務	茲	稼	穡
治	本	於	農	務	茲	稼	穡
治	本	於	農	務	茲	稼	穡

俯	載	南	㒸	我	藝	柔	稷
俯	載	南	㒸	我	藝	柔	稷
俯	載	南	㒸	我	藝	柔	稷
俯	載	南	㒸	我	藝	柔	稷
俶	載	南	畝	我	藝	黍	稷
俶	載	南	畝	我	藝	黍	稷
俶	載	南	畝	我	藝	黍	稷

稅	熟	貢	新	勸	賞	黜	陟
稅	熟	貢	新	勸	賞	黜	陟
稅	熟	貢	新	勸	賞	黜	陟
稅	熟	貢	新	勸	賞	黜	陟
稅	熟	貢	新	勸	賞	黜	陟
稅	熟	貢	新	勸	賞	黜	陟
稅	熟	貢	新	勸	賞	黜	陟

孟	軻	敦	素	史	魚	秉	直
孟	軻	敦	素	史	魚	秉	直
孟	軻	敦	素	史	魚	秉	直
孟	軻	敦	素	史	魚	秉	直
孟	軻	敦	素	史	魚	秉	直
孟	軻	敦	素	史	魚	秉	直
孟	軻	敦	素	史	魚	秉	直

庶	幾	中	庸	勞	謙	謹	勅
庶	幾	中	庸	勞	謙	謹	勅
庶	幾	中	庸	勞	謙	謹	勅
庶	幾	中	庸	勞	謙	謹	勅
庶	幾	中	庸	勞	謙	謹	敕
庶	幾	中	庸	勞	謙	謹	敕
庶	幾	中	庸	勞	謙	謹	敕

聆	音	察	理	鑑	貌	辨	色
聆	音	察	理	鑑	貌	辨	色
聆	音	察	理	鑑	貌	辨	色
聆	音	察	理	鑑	貌	辨	色
聆	音	察	理	鑒	貌	辨	色
聆	音	察	理	鑒	貌	辨	色
聆	音	察	理	鑒	貌	辨	色

貽	廞	嘉	猷	勉	其	祗	植
貽	廞	嘉	猷	勉	其	祗	植
貽	廞	嘉	猷	勉	其	祗	植
貽	廞	嘉	猷	勉	其	祗	植
貽	廞	嘉	猷	勉	其	祗	植
貽	廞	嘉	猷	勉	其	祗	植
貽	廞	嘉	猷	勉	其	祗	植

省	躬	譏	誡	寵	增	抗	極
省	躬	譏	誡	寵	增	抗	極
省	躬	譏	誡	寵	增	抗	極
省	躬	譏	誡	寵	增	抗	極
省	躬	譏	誡	寵	增	抗	極
省	躬	譏	誡	寵	增	抗	極
省	躬	譏	誡	寵	增	抗	極

殆	辱	近	恥	林	皋	幸	即
殆	辱	近	恥	林	皋	幸	即
殆	辱	近	恥	林	皋	幸	即
殆	辱	近	恥	林	皋	幸	即
殆	辱	近	恥	林	皋	幸	即
殆	辱	近	恥	林	皋	幸	即
殆	辱	近	恥	林	皋	幸	即

雨	疏	見	撥	解	組	誰	逼
雨	疏	見	撥	解	組	誰	逼
雨	疏	見	撥	解	組	誰	逼
雨	疏	見	撥	解	組	誰	逼
雨	疏	見	機	解	組	誰	逼
雨	疏	見	機	解	組	誰	逼
雨	疏	見	機	解	組	誰	逼

索	居	閑	處	沉	默	寂 寥
索	居	閑	處	沉	默	寂 寥
索	居	閑	處	沉	默	寂 寥
索	居	閑	處	沉	默	寂 寥
索	居	閑	處	沉	默	寂 寥
索	居	閑	處	沉	默	寂 寥
索	居	閑	處	沉	默	寂 寥

求	古	尋	論	散	慮	逍	遙
求	古	尋	論	散	慮	逍	遙
求	古	尋	論	散	慮	逍	遙
求	古	尋	論	散	慮	逍	遙
求	古	尋	論	散	慮	逍	遙
求	古	尋	論	散	慮	逍	遙
求	古	尋	論	散	慮	逍	遙

欣	奏	累	遣	感	謝	歡	招
欣	奏	累	遣	感	謝	歡	招
欣	奏	累	遣	感	謝	歡	招
欣	奏	累	遣	感	謝	歡	招
欣	奏	累	遣	感	謝	歡	招
欣	奏	累	遣	感	謝	歡	招
欣	奏	累	遣	感	謝	歡	招

渠	荷	的	歷	園	莽	抽	絛
渠	荷	的	歷	園	莽	抽	絛
渠	荷	的	歷	園	莽	抽	絛
渠	荷	的	歷	園	莽	抽	絛
渠	荷	的	歷	園	莽	抽	絛
渠	荷	的	歷	園	莽	抽	絛
渠	荷	的	歷	園	莽	抽	絛

枇	杷	晚	翠	梧	桐	早	凋
枇	杷	晚	翠	梧	桐	早	凋
枇	杷	晚	翠	梧	桐	早	凋
枇	杷	晚	翠	梧	桐	早	凋
枇	杷	晚	翠	梧	桐	早	凋
枇	杷	晚	翠	梧	桐	早	凋
枇	杷	晚	翠	梧	桐	早	凋

陳	根	委	翳	落	葉	飄	颻
陳	根	委	翳	落	葉	飄	颻
陳	根	委	翳	落	葉	飄	颻
陳	根	委	翳	落	葉	飄	颻
陳	根	委	翳	落	葉	飄	颻
陳	根	委	翳	落	葉	飄	颻
陳	根	委	翳	落	葉	飄	颻

遊	鷗	獨	運	淩	摩	絳	霄
遊	鷗	獨	運	淩	摩	絳	霄
遊	鷗	獨	運	淩	摩	絳	霄
遊	鷗	獨	運	淩	摩	絳	霄
遊	鷗	獨	運	凌	摩	絳	霄
遊	鷗	獨	運	凌	摩	絳	霄
遊	鷗	獨	運	凌	摩	絳	霄

耽	讀	翫	市	寓	目	囊	箱
耽	讀	翫	市	寓	目	囊	箱
耽	讀	翫	市	寓	目	囊	箱
耽	讀	翫	市	寓	目	囊	箱
耽	讀	翫	市	寓	目	囊	箱
耽	讀	翫	市	寓	目	囊	箱
耽	讀	翫	市	寓	目	囊	箱

易	輶	攸	畏	屬	耳	垣	墻
易	輶	攸	畏	屬	耳	垣	墻
易	輶	攸	畏	屬	耳	垣	墻
易	輶	攸	畏	屬	耳	垣	墻
易	輶	攸	畏	屬	耳	垣	牆
易	輶	攸	畏	屬	耳	垣	牆
易	輶	攸	畏	屬	耳	垣	牆

具	膳	飡	飯	適	口	充	腸
具	膳	飡	飯	適	口	充	腸
具	膳	飡	飯	適	口	充	腸
具	膳	飡	飯	適	口	充	腸
具	膳	餐	飯	適	口	充	腸
具	膳	餐	飯	適	口	充	腸
具	膳	餐	飯	適	口	充	腸

飽	餃	享	宰	飢	厭	糟	糠
飽	餃	享	宰	飢	厭	糟	糠
飽	餃	享	宰	飢	厭	糟	糠
飽	餃	享	宰	飢	厭	糟	糠
飽	餃	享	宰	飢	厭	糟	糠
飽	餃	享	宰	飢	厭	糟	糠
飽	餃	享	宰	飢	厭	糟	糠

親	戚	故	舊	老	少	異	粮
親	戚	故	舊	老	少	異	粮
親	戚	故	舊	老	少	異	粮
親	戚	故	舊	老	少	異	粮
親	戚	故	舊	老	少	異	糧
親	戚	故	舊	老	少	異	糧
親	戚	故	舊	老	少	異	糧

妾	御	績	紡	侍	巾	帷	房
妾	御	績	紡	侍	巾	帷	房
妾	御	績	紡	侍	巾	帷	房
妾	御	績	紡	侍	巾	帷	房
妾	御	績	紡	侍	巾	帷	房
妾	御	績	紡	侍	巾	帷	房
妾	御	績	紡	侍	巾	帷	房

紈	扇	貞	潔	銀	燭	煒	煌
紈	扇	貞	潔	銀	燭	煒	煌
紈	扇	貞	潔	銀	燭	煒	煌
紈	扇	貞	潔	銀	燭	煒	煌
紈	扇	圓	潔	銀	燭	煒	煌
紈	扇	圓	潔	銀	燭	煒	煌
紈	扇	圓	潔	銀	燭	煒	煌

畫	眠	夕	寐	藍	笋	象	床
畫	眠	夕	寐	藍	笋	象	床
畫	眠	夕	寐	藍	笋	象	床
畫	眠	夕	寐	藍	笋	象	床
畫	眠	夕	寐	藍	筍	象	床
畫	眠	夕	寐	藍	筍	象	床
畫	眠	夕	寐	藍	筍	象	床

絃	歌	酒	讌	接	杯	舉	觴
絃	歌	酒	讌	接	杯	舉	觴
絃	歌	酒	讌	接	杯	舉	觴
絃	歌	酒	讌	接	杯	舉	觴
弦	歌	酒	讌	接	杯	舉	觴
弦	歌	酒	讌	接	杯	舉	觴
弦	歌	酒	讌	接	杯	舉	觴

矯	手	頓	足	悅	豫	且	康
矯	手	頓	足	悅	豫	且	康
矯	手	頓	足	悅	豫	且	康
矯	手	頓	足	悅	豫	且	康
矯	手	頓	足	悅	豫	且	康
矯	手	頓	足	悅	豫	且	康
矯	手	頓	足	悅	豫	且	康

嫡	後	嗣	續	祭	祀	蒸	嘗
嫡	後	嗣	續	祭	祀	蒸	嘗
嫡	後	嗣	續	祭	祀	蒸	嘗
嫡	後	嗣	續	祭	祀	蒸	嘗
嫡	後	嗣	續	祭	祀	蒸	嘗
嫡	後	嗣	續	祭	祀	蒸	嘗
嫡	後	嗣	續	祭	祀	蒸	嘗

稽	顙	再	拜	悚	懼	恐	惶
稽	顙	再	拜	悚	懼	恐	惶
稽	顙	再	拜	悚	懼	恐	惶
稽	顙	再	拜	悚	懼	恐	惶
稽	顙	再	拜	悚	懼	恐	惶
稽	顙	再	拜	悚	懼	恐	惶
稽	顙	再	拜	悚	懼	恐	惶

牋	牒	簡	要	顧	答	審	詳
牋	牒	簡	要	顧	答	審	詳
牋	牒	簡	要	顧	答	審	詳
牋	牒	簡	要	顧	答	審	詳
牋	牒	簡	要	顧	答	審	詳
牋	牒	簡	要	顧	答	審	詳
牋	牒	簡	要	顧	答	審	詳

骸	垢	想	浴	執	熱	顧	涼
骸	垢	想	浴	執	熱	顧	涼
骸	垢	想	浴	執	熱	顧	涼
骸	垢	想	浴	執	熱	顧	涼
骸	垢	想	浴	執	熱	願	涼
骸	垢	想	浴	執	熱	願	涼
骸	垢	想	浴	執	熱	願	涼

驢	騾	犢	特	駭	躍	超	驤
驢	騾	犢	特	駭	躍	超	驤
驢	騾	犢	特	駭	躍	超	驤
驢	騾	犢	特	駭	躍	超	驤
驢	騾	犢	特	駭	躍	超	驤
驢	騾	犢	特	駭	躍	超	驤
驢	騾	犢	特	駭	躍	超	驤

誅	斬	賊	盜	捕	獲	叛	亡
誅	斬	賊	盜	捕	獲	叛	亡
誅	斬	賊	盜	捕	獲	叛	亡
誅	斬	賊	盜	捕	獲	叛	亡
誅	斬	賊	盜	捕	獲	叛	亡
誅	斬	賊	盜	捕	獲	叛	亡
誅	斬	賊	盜	捕	獲	叛	亡

布	射	遘	丸	嵇	琴	阮	嘯
布	射	遘	丸	嵇	琴	阮	嘯
布	射	遘	丸	嵇	琴	阮	嘯
布	射	遘	丸	嵇	琴	阮	嘯
布	射	遼	丸	嵇	琴	阮	嘯
布	射	遼	丸	嵇	琴	阮	嘯
布	射	遼	丸	嵇	琴	阮	嘯

恬	筆	倫	紙	鈞	巧	任	釣
恬	筆	倫	紙	鈞	巧	任	釣
恬	筆	倫	紙	鈞	巧	任	釣
恬	筆	倫	紙	鈞	巧	任	釣
恬	筆	倫	紙	鈞	巧	任	釣
恬	筆	倫	紙	鈞	巧	任	釣
恬	筆	倫	紙	鈞	巧	任	釣

釋	紛	利	俗	並	皆	佳	妙
釋	紛	利	俗	並	皆	佳	妙
釋	紛	利	俗	並	皆	佳	妙
釋	紛	利	俗	並	皆	佳	妙
釋	紛	利	俗	並	皆	佳	妙
釋	紛	利	俗	並	皆	佳	妙
釋	紛	利	俗	並	皆	佳	妙

毛	施	淵	姿	工	顰	研	唉
毛	施	淵	姿	工	顰	研	唉
毛	施	淵	姿	工	顰	研	唉
毛	施	淵	姿	工	顰	研	唉
毛	施	淑	姿	工	顰	妍	笑
毛	施	淑	姿	工	顰	妍	笑
毛	施	淑	姿	工	顰	妍	笑

年	矢	每	催	義	暉	朗	曜
年	矢	每	催	義	暉	朗	曜
年	矢	每	催	義	暉	朗	曜
年	矢	每	催	義	暉	朗	曜
年	矢	每	催	曦	暉	朗	曜
年	矢	每	催	曦	暉	朗	曜
年	矢	每	催	曦	暉	朗	曜

挻	璣	懸	斡	晦	魄	環	照
挻	璣	懸	斡	晦	魄	環	照
挻	璣	懸	斡	晦	魄	環	照
挻	璣	懸	斡	晦	魄	環	照
璇	璣	懸	斡	晦	魄	環	照
璇	璣	懸	斡	晦	魄	環	照
璇	璣	懸	斡	晦	魄	環	照

揩	薪	俏	祐	永	綏	吉	劭
揩	薪	俏	祐	永	綏	吉	劭
揩	薪	俏	祐	永	綏	吉	劭
揩	薪	俏	祐	永	綏	吉	劭
指	薪	修	祐	永	綏	吉	劭
指	薪	修	祐	永	綏	吉	劭
指	薪	修	祐	永	綏	吉	劭

矩	步	引	領	俯	仰	廊	廟
矩	步	引	領	俯	仰	廊	廟
矩	步	引	領	俯	仰	廊	廟
矩	步	引	領	俯	仰	廊	廟
矩	步	引	領	俯	仰	廊	廟
矩	步	引	領	俯	仰	廊	廟
矩	步	引	領	俯	仰	廊	廟

束	帶	矜	莊	俳	個	瞻	眺
束	帶	矜	莊	俳	個	瞻	眺
束	帶	矜	莊	俳	個	瞻	眺
束	帶	矜	莊	俳	個	瞻	眺
束	帶	矜	莊	徘	徊	瞻	眺
束	帶	矜	莊	徘	徊	瞻	眺
束	帶	矜	莊	徘	徊	瞻	眺

孤	陋	寘	聞	愚	蒙	等	誚
孤	陋	寘	聞	愚	蒙	等	誚
孤	陋	寘	聞	愚	蒙	等	誚
孤	陋	寘	聞	愚	蒙	等	誚
孤	陋	寡	聞	愚	蒙	等	誚
孤	陋	寡	聞	愚	蒙	等	誚
孤	陋	寡	聞	愚	蒙	等	誚

謂	語	助	者	焉	哉	乎	也
謂	語	助	者	焉	哉	乎	也
謂	語	助	者	焉	哉	乎	也
謂	語	助	者	焉	哉	乎	也
謂	語	助	者	焉	哉	乎	也
謂	語	助	者	焉	哉	乎	也
謂	語	助	者	焉	哉	乎	也

寫在練習之後

頁面至此，讀者已經將千字文完成了，除了學習到智永《真草千字文》關中本楷書硬筆字，也練習了標準楷書字體，相信從中可以發現字體上有些許的不同。習字是一件快樂的事，把字寫得漂亮、整齊，更是讓人開心，尤其在以電腦打字為主的現今社會，寫得一手好字已經是一件難事。

但，想要寫出一手好字無它，只有練習、練習，再練習！

這本《寫好一手硬筆字：智永楷書千字文 (附心經)》只是個開頭，希望藉由這本習字帖，引起你對寫字的興趣。

中文字之美，透過一撇一畫中，都可以窺得它獨特之處，期待讀者用心領會，並在練字中得以靜心，為忙碌的日常，得到寧靜的片刻。

翻頁之後，還有《心經》的練習，請拾起筆，再開始一段練字的旅程吧！

明呪是無上呪是無等
等呪能除一切苦真實
不虛故說般若波羅蜜
多呪即說呪曰
揭諦揭諦波羅揭諦
波羅僧揭諦
菩提薩婆訶

羅蜜多是大神呪是大
藐三菩提故知般若波
蜜多故得阿耨多羅三
三世諸佛依般若波羅
離顛倒夢想究竟涅槃
無罣礙故無有恐怖遠
波羅蜜多故心無罣礙
得故菩提薩埵依般若

滅不垢不淨不增不減
是故空中無受想行識
無眼耳鼻舌身意無色
聲香味觸法無眼界乃
至無意識界無無明亦
無無明盡乃至無老死
亦無老死盡無苦集滅
道無智亦無得以無所

般若波羅蜜多心経

觀自在菩薩行深般若波羅蜜多時照見五蘊皆空度一切苦厄舍利子色不異空空不異色色即是空空即是色受想行識亦復如是舍利子是諸法空相不生不

明咒是無上咒是無等

等咒能除一切苦真實

不虛故說般若波羅蜜

多呪即說呪曰

揭諦揭諦波羅揭諦

波羅僧揭諦

菩提薩婆訶

得故菩提薩埵依般若

波羅蜜多故心無罣礙

無罣礙故無有恐怖遠

離顛倒夢想究竟涅槃

三世諸佛依般若波羅

蜜多故得阿耨多羅三

藐三菩提故知般若波

羅蜜多是大神咒是大

滅不垢不淨不增不減是故空中無受想行識無眼耳鼻舌身意無色聲香味觸法無眼界乃至無意識界無無明亦無無明盡乃至無老死亦無老死盡無苦集滅道無智亦無得以無所

般若波羅蜜多心経

觀自在菩薩行深般若

波羅蜜多時照見五蘊

皆空度一切苦厄舍利

子色不異空空不異色

色即是空空即是色受

想行識亦復如是舍利

子是諸法空相不生不

心經·開始練習心經